柳公权楷书集字

唐詩一百首

中国历代经典碑帖集字

李文采／编著

浙江人民美术出版社

图书在版编目（CIP）数据

柳公权楷书集字唐诗一百首 / 李文采编著. -- 杭州:
浙江人民美术出版社, 2022.4（2023.4重印）
（中国历代经典碑帖集字）
ISBN 978-7-5340-9383-8

Ⅰ.①柳… Ⅱ.①李… Ⅲ.①楷书—法帖—中国—唐
代 Ⅳ.①J292.24

中国版本图书馆CIP数据核字(2022)第034773号

责任编辑　褚潮歌
责任校对　毛依依
责任印制　陈柏荣

中国历代经典碑帖集字

柳公权楷书集字唐诗一百首

李文采 / 编著

出版发行：浙江人民美术出版社
地　　址：杭州市体育场路347号
电　　话：0571-85174821
经　　销：全国各地新华书店
制　　版：杭州真凯文化艺术有限公司
印　　刷：浙江兴发印务有限公司
开　　本：787mm×1092mm 1/12
印　　张：8.666
版　　次：2022年4月第1版
印　　次：2023年4月第3次印刷
书　　号：ISBN 978-7-5340-9383-8
定　　价：34.00元
如发现印装质量问题，影响阅读，请与出版社营销部联系调换。

目录

城闕輔三秦風煙望五津與君

離別意同是宦游人海內存知

已天涯若比鄰無為在歧路兒

女共沾巾

王勃送杜少府之任蜀州

城阙辅三秦，风烟望五津。与君离别意，同是宦游人。海内存知己，天涯若比邻。无为在歧路，儿女共沾巾。

王勃《送杜少府之任蜀州》

1

西陸蟬聲唱，南冠客思深。那堪玄鬢影，來對白頭吟。露重飛難進，風多響易沉。無人信高潔，誰為表予心。

玄鬢影來對白頭吟露重飛難

進風多響易沉無人信高潔誰

為表予心

駱賓王在獄詠蟬

西陆蝉声唱，南冠客思深。那堪玄鬓影，来对白头吟。露重飞难进，风多响易沉。无人信高洁，谁为表予心。

骆宾王《在狱咏蝉》

前不见古人，后不见来者。念天地之悠悠，独怆然而涕下。

陈子昂《登幽州台歌》

蘭葉春葳蕤，桂華秋皎潔。欣欣此生意，自爾為佳節。誰知林棲者，聞風坐相悅。草木有本心，何求美人折。

張九齡感遇其一

兰叶春葳蕤，桂华秋皎洁。

欣欣此生意，自尔为佳节。

谁知林栖者，闻风坐相悦。

草木有本心，何求美人折。

张九龄《感遇·其一》

江南有丹橘經冬猶綠林豈伊

地氣暖自有歲寒心可以薦嘉

客奈何阻重深運命惟所遇循

環不可尋徒言樹桃李此木豈

無陰

張九齡感遇其二

海上生明月，天涯共此时。情人怨遥夜，竟夕起相思。灭烛怜光满，披衣觉露滋。不堪盈手赠，还寝梦佳期。

张九龄《望月怀远》

海上生明月天涯共此時情人

怨遥夜竟夕起相思滅燭憐逢

滿披衣覺露滋不堪盈手贈還

寝夢佳期

張九齡望月懷遠

孟浩然夏日南亭怀辛大

山光忽西落池月渐东上散发
乘夕凉开轩卧闲敞荷风送香
气竹露滴清响欲取鸣琴弹恨
无知音赏感此怀故人中宵劳
梦想

山寺鐘鳴晝已昏漁梁渡頭爭渡
喧人隨沙岸向江村余亦乘舟歸
鹿門鹿門月照開烟樹忽到龐公
棲隱處岩扉松徑長寂寥唯有幽
人自來去

孟浩然夜歸鹿門歌

山寺钟鸣昼已昏，渔梁渡头争渡喧。人随沙岸向江村，余亦乘舟归鹿门。鹿门月照开烟树，忽到庞公栖隐处。岩扉松径长寂寥，唯有幽人自来去。

孟浩然《夜归鹿门歌》

夕陽度西嶺群壑倏已暝松月
生夜涼風泉滿清聽樵人歸欲
盡烟鳥棲初定之子期宿来孤
琴候蘿徑

孟浩然宿業師山房待丁大不至

夕阳度西岭，群壑倏已暝。松月生夜凉，风泉满清听。樵人归欲尽，烟鸟栖初定。之子期宿来，孤琴候萝径。

孟浩然《宿业师山房待丁大不至》

人事有代谢，往来成古今。江山留胜迹，我辈复登临。水落鱼梁浅，天寒梦泽深。羊公碑尚在，读罢泪沾襟。

孟浩然《与诸子登岘山》

人事有代謝往来成古今江山

留勝迹我輩復登臨水落魚梁

淺天寒夢澤深羊公碑尚在讀

罷淚沾襟

孟浩然与諸子登岘山

移舟泊烟渚
新野曠天低樹江清月
近人

孟浩然宿建德江

移舟泊烟渚，日暮客愁新。野旷天低树，江清月近人。

孟浩然《宿建德江》

故人具鸡黍，邀我至田家。绿树村边合，青山郭外斜。开轩面场圃，把酒话桑麻。待到重阳日，还来就菊花。

孟浩然《过故人庄》

故人具鸡黍邀我至田家绿树

村边合青山郭外斜开轩面场

圃把酒话桑麻待到重阳日还

来就菊花

孟浩然过故人莊

寂寂竟何待，朝朝空自归。

欲寻芳草去，惜与故人违。

当路谁相假，知音世所稀。

只应守寂寞，还掩故园扉。

孟浩然《留别王维》

寂寂竟何待朝朝空自归欲寻

芳草去惜与故人违当路谁相

假知音世所稀只应守寂寞还

掩故园扉

孟浩然留别王维

春眠不覺曉處處聞啼
鳥夜來風雨聲處處花落知
多少

孟浩然春晓

北阙休上书，南山归敝庐。不才明主弃，多病故人疏。白发催年老，青阳逼岁除。永怀愁不寐，松月夜窗虚。

孟浩然《岁暮归南山》

北闕休上書南山歸敝盧不才
明主棄多病故人疏白髮催年
老青陽逼歲除永懷愁不寐松
月夜窗虛

孟浩然歲暮歸南山

白日依山盡黄河入海
流欲窮千里目更上一
層樓　王之渙登鸛雀樓

黄河远上白云间，一片孤城万仞山。羌笛何须怨杨柳，春风不度玉门关。

王之涣《凉州词》

王之涣凉州词 聞綵製

黄河遠上白雲間一片孤
城萬仞山羌笛何湏怨楊
柳春風不度玉門關

少小離家老大回鄉音無
改鬢毛衰兒童相見不相
識笑問客從何處來

賀知章回鄉偶書 聞粲製

少小离家老大回，乡音无改鬓毛衰。儿童相见不相识，笑问客从何处来。

贺知章《回乡偶书》

隱隱飛橋隔野烟石磯西

畔問漁船桃花盡日隨流

水洞在清溪何處邊

張旭桃花溪

聞粲製

隐隐飞桥隔野烟，石矶西畔问渔船。桃花尽日随流水，洞在清溪何处边。

张旭《桃花溪》

客路青山下，行舟绿水前。潮平两岸阔，风正一帆悬。海日生残夜，江春入旧年。乡书何处达，归雁洛阳边。

王湾《次北固山下》

客路青山下行舟绿水前潮平

两岸阔风正一帆悬海日生残

夜江春入旧年乡书何处达归

雁洛阳边

王湾次北固山下

葡萄美酒夜光杯欲飲琵
琶馬上催醉卧沙場君莫
笑古來征戰幾人回

王翰涼州詞 聞粲製

葡萄美酒夜光杯，欲饮琵琶马上催。醉卧沙场君莫笑，古来征战几人回。 王翰《凉州词》

昔人已乘黄鹤去，此地空余黄鹤楼。黄鹤一去不复返，白云千载空悠悠。晴川历历汉阳树，芳草萋萋鹦鹉洲。日暮乡关何处是，烟波江上使人愁。

崔颢《黄鹤楼》

秦時明月漢時關萬里長

征人未還但使龍城飛將

在不教胡馬度陰山

王昌齡出塞　聞粲製

秦时明月汉时关，万里长征人未还。但使龙城飞将在，不教胡马度阴山。

王昌龄《出塞》

23

闺中少妇不知愁春日凝

妆上翠楼忽见陌头杨柳

色悔教夫婿觅封侯

王昌龄闺怨

闻繁製

寒雨連江夜入吳

客楚山孤洛陽親友如相

問一片冰心在玉壺

王昌齡芙蓉樓送辛漸

寒雨连江夜入吴，平明送客楚山孤。洛阳亲友如相问，一片冰心在玉壶。

王昌龄《芙蓉楼送辛渐》

25

斜陽照墟落窮巷牛羊歸野老念牧童倚杖候荊扉雉雊麥苗秀蠶眠桑葉稀田夫荷鋤至相見語依依即此羨閑逸悵然吟式微

王維渭川田家

斜阳照墟落，穷巷牛羊归。野老念牧童，倚杖候荆扉。雉雊麦苗秀，蚕眠桑叶稀。田夫荷锄至，相见语依依。即此羡闲逸，怅然吟式微。

王维《渭川田家》

君自故鄉來應知故鄉

事來日綺窗前寒梅著

花未

王維雜詩

27

空 山 不 見 人 但 聞 人 語

響 返 景 入 深 林 復 照 青

苔 上

王維鹿柴

晚年惟好静，万事不关心。自顾无长策，空知返旧林。松风吹解带，山月照弹琴。君问穷通理，渔歌入浦深。

王维《酬张少府》

晚年惟好静，万事不关心。自顾无长策，空知返旧林。松风吹解带，山月照弹琴。君问穷通理，渔歌入浦深。

王维《酬张少府》

王维酬张少府

29

中岁颇好道，晚家南山陲。兴来每独往，胜事空自知。行到水穷处，坐看云起时。偶然值林叟，谈笑无还期。

王维《终南别业》

王維終南別業

獨坐幽篁裏彈琴復長
嘯深林人不知明月来
相照

王維竹里館

紅豆生南國春來發幾

枝願君多采擷此物最

相思

王維相思

寒山转苍翠，秋水日潺湲。倚杖柴门外，临风听暮蝉。渡头余落日，墟里上孤烟。复值接舆醉，狂歌五柳前。

王维《辋川闲居赠裴秀才迪》

寒山轉蒼翠秋水日潺湲倚杖

柴門外臨風聽暮蟬渡頭餘落

日墟里上孤烟復值接輿醉狂

歌五柳前

王維輞川閑居贈裴秀才迪

空山新雨後天氣晚来秋明月
松間照清泉石上流竹喧歸浣
女蓮動下漁舟隨意春芳歇王
孫自可留

王維山居秋暝

空山新雨后，天气晚来秋。明月松间照，清泉石上流。竹喧归浣女，莲动下渔舟。随意春芳歇，王孙自可留。

王维《山居秋暝》

獨在異鄉為異客每逢佳
節倍思親遙知兄弟登高
處遍插茱萸少一人

王維九月九日憶山東兄弟

独在异乡为异客，每逢佳节倍思亲。遥知兄弟登高处，遍插茱萸少一人。

王维《九月九日忆山东兄弟》

渭城朝雨浥輕塵客舍青
青柳色新勸君更盡一杯
酒西出陽關無故人

王維渭城曲　聞粲製

積雨空林烟火遲，蒸藜炊黍餉東菑。

漠漠水田飛白鷺，陰陰夏木囀黃鸝。

山中習靜觀朝槿，松下清齋折露葵。

野老與人爭席罷，海鷗何事更相疑。

王維積雨輞川莊作

積雨空林烟火迟，蒸藜炊黍饷东菑。 漠漠水田飞白鹭，阴阴夏木啭黄鹂。 山中习静观朝槿，松下清斋折露葵。 野老与人争席罢，海鸥何事更相疑。

王维《积雨辋川庄作》

花间一壶酒，独酌无相亲。举杯邀明月，对影成三人。月既不解饮，影徒随我身。暂伴月将影，行乐须及春。我歌月徘徊，我舞影零乱。醒时同交欢，醉后各分散。永结无情游，相期邈云汉。

李白《月下独酌》

相期邈雲漢

同交歡醉後各分散永結無情游

春我歌月徘徊我舞影零亂醒時

徒隨我身暫伴月將影行樂須及

明月對影成三人月既不解飲

花間一壺酒獨酌無相親舉杯邀

李白月下獨酌

朝辭白帝彩雲間千里江
陵一日還兩岸猿聲啼不
住輕舟已過萬重山

李白早發白帝城 聞綮製

朝辞白帝彩云间，千里江陵一日还。两岸猿声啼不住，轻舟已过万重山。

李白《早发白帝城》

故人西辞黄鹤楼烟花三

月下扬州孤帆远影碧空

尽唯见长江天际流

李白黄鹤楼送孟浩然之廣陵

吾愛孟夫子風流天下聞紅顏

棄軒冕白首臥松雲醉月頻中

聖迷花不事君高山安

此揖清芬

李白贈孟浩然

吾爱孟夫子，风流天下闻。红颜弃轩冕，白首卧松云。醉月频中圣，迷花不事君。高山安可仰，徒此揖清芬。　李白《赠孟浩然》

雲想衣裳花想容春風拂
檻露華濃若非群玉山頭
見會向瑤臺月下逢

李白清平調其一　聞繁製

云想衣裳花想容，春风拂槛露华浓。若非群玉山头见，会向瑶台月下逢。

李白《清平调·其一》

金樽清酒斗十千玉盤珍羞直萬錢
停杯投箸不能食拔劍四顧心茫然欲渡
黃河冰塞川將登太行雪滿山閑來垂
釣碧溪上忽復乘舟夢日邊行路難行路難
多歧路今安在長風破浪會有時
直掛雲帆濟滄海

李白行路難其一

美人卷珠簾深坐颦蛾

眉但見淚痕濕不知心

恨誰

李白怨情

玉階生白露夜久侵羅
襪却下水精簾玲瓏望
秋月

李白玉階怨

玉阶生白露，夜久侵罗袜。却下水精帘，玲珑望秋月。

李白《玉阶怨》

明月出天山，蒼茫雲海間。長風幾萬里，吹度玉門關。漢下白登道，胡窺青海灣。由來征戰地，不見有人還。戍客望邊色，思歸多苦顏。高樓當此夜，歎息未應閑。

李白關山月

長安一片月，萬戶擣衣聲。
秋風吹不盡，總是玉關情。
何日平胡虜，良人罷遠征。

李白子夜吳歌

長安一片月，万户捣衣声。秋风吹不尽，总是玉关情。何日平胡虏，良人罢远征。

李白《子夜吴歌》

青山横北郭，白水绕东城。此地一为别，孤蓬万里征。浮云游子意，落日故人情。挥手自兹去，萧萧班马鸣。

李白《送友人》

青山横北郭白水繞東城此地
一為別孤蓬萬里征浮雲游子
意落日故人情揮手自兹去蕭
蕭班馬鳴

李白送友人

名花傾國兩相歡常得君王帶笑看解釋春風無限恨沉香亭北倚闌干

名花倾国两相欢，常得君王带笑看。解释春风无限恨，沉香亭北倚阑干。

李白《清平调·其三》

凤凰台上凤凰游，凤去台空江自流。吴宫花草埋幽径，晋代衣冠成古丘。三山半落青天外，二水中分白鹭洲。总为浮云能蔽日，长安不见使人愁。

李白《登金陵凤凰台》

鳳凰臺上鳳凰游鳳去臺空江自

流吴宫花草埋幽径晋代衣冠成

古丘三山半落青天外二水中分

白鹭洲總為浮雲能蔽日長安不

見使人愁

李白登金陵鳳凰臺

床前明月光，疑是地上霜。举头望明月，低头思故乡。

李白《静夜思》

床前明月光
疑是地上
霜举头望明月低头
故乡
李白静夜思

清溪深不測，隱處唯孤雲。松際露微月，清光猶為君。茅亭宿花影，藥院滋苔紋。余亦謝時去，西山鸞鶴群。

常建《宿王昌齡隱居》

清溪深不測隱處唯孤雲松際
露微月清光猶為君茅亭宿花
影藥院滋苔紋余亦謝時去西
山鸞鶴群

常建宿王昌齡隱居

清晨入古寺初日照高林曲径
通幽处禅房花木深山光悦鸟
性潭影空人心万籁此俱寂但
餘鐘磬音

常建題破山寺後禪院

清晨入古寺，初日照高林。曲径通幽处，禅房花木深。山光悦鸟性，潭影空人心。万籁此俱寂，但余钟磬音。

常建《题破山寺后禅院》

53

更深月色半人家

北斗阑干南斗斜

今夜偏知春气

暖虫声新透绿窗纱

刘方平月夜

闻粲製

岱宗夫如何，齐鲁青未了。造化钟神秀，阴阳割昏晓。荡胸生层云，决眦入归鸟。会当凌绝顶，一览众山小。

杜甫《望岳》

岱宗夫如何齊魯青未了造化鐘神秀陰陽割昏曉蕩胸生層雲決眦入歸鳥會當凌絕頂覽眾山小

杜甫望嶽

国破山河在，城春草木深。感时花溅泪，恨别鸟惊心。烽火连三月，家书抵万金。白头搔更短，浑欲不胜簪。

杜甫《春望》

杜甫春望

今夜鄜州月，闺中只独看。遥怜小儿女，未解忆长安。香雾云鬟湿，清辉玉臂寒。何时倚虚幌，双照泪痕干。

杜甫《月夜》

今夜鄜州月
閨中只獨看遙憐
小兒女未解憶長安香霧雲鬟
濕清輝玉臂寒何時倚虛幌雙
照淚痕乾

杜甫月夜

細草微風岸，危檣獨夜舟。星垂
平野闊，月湧大江流名豈文章
著，官應老病休。飄飄何所似，天
地一沙鷗

杜甫旅夜書懷

细草微风岸，危樯独夜舟。

星垂平野阔，月涌大江流。

名岂文章著，官应老病休。

飘飘何所似，天地一沙鸥。

杜甫《旅夜书怀》

丞相祠堂何处寻，锦官城外柏森森。映阶碧草自春色，隔叶黄鹂空好音。三顾频烦天下计，两朝开济老臣心。出师未捷身先死，长使英雄泪满襟。

杜甫《蜀相》

丞相祠堂何处寻锦官城外柏森
森映阶碧草自春色隔叶黄鹂空
好音三顾频烦天下计两朝开济
老臣心出师未捷身先死长使英
雄泪满襟

杜甫蜀相

岐王宅裏尋常見崔九堂

前幾度聞正是江南好風

景落花時節又逢君

杜甫江南逢李龜年

岐王宅里寻常见，崔九堂前几度闻。正是江南好风景，落花时节又逢君。

杜甫《江南逢李龟年》

劍外忽傳收薊北初聞涕淚滿衣
裳卻看妻子愁何在漫卷詩書喜
欲狂白日放歌須縱酒青春作伴
好還鄉即從巴峽穿巫峽便下襄
陽向洛陽

杜甫聞官軍收河南河北

剑外忽传收蓟北，初闻涕泪满衣裳。却看妻子愁何在，漫卷诗书喜欲狂。白日放歌须纵酒，青春作伴好还乡。即从巴峡穿巫峡，便下襄阳向洛阳。

杜甫《闻官军收河南河北》

風急天高猿嘯哀
渚清沙白鳥飛
回無邊落木蕭蕭
下不盡長江滾滾
來萬里悲秋常作
客百年多病
獨登臺艱難苦恨繁
霜鬢潦倒新停
濁酒杯

杜甫登高

风急天高猿啸哀，渚清沙白鸟飞回。无边落木萧萧下，不尽长江滚滚来。万里悲秋常作客，百年多病独登台。艰难苦恨繁霜鬓，潦倒新停浊酒杯。

杜甫《登高》

功盖三分国，名成八阵图。江流石不转，遗恨失吞吴。

杜甫《八阵图》

功盖三分国，名成八阵图。江流石不转，遗恨失吞吴。

杜甫八阵图

舍南舍北皆春水但見群鷗日日
来花往不曾緣客掃蓬門今始爲
君開盤飧市遠無兼味樽酒家貧
只舊醅肯與鄰翁對飲隔籬呼
取盡餘杯

杜甫客至

舍南舍北皆春水，但见群鸥日日来。花径不曾缘客扫，蓬门今始为君开。盘飧市远无兼味，樽酒家贫只旧醅。肯与邻翁相对饮，隔篱呼取尽余杯。

杜甫《客至》

蒼蒼竹林寺杳杳鐘聲晚荷笠帶斜陽青山獨歸遠

劉長卿送靈澈上人

苍苍竹林寺，杳杳钟声晚。荷笠带斜阳，青山独归远。

刘长卿《送灵澈上人》

一路經行處，莓苔見屐痕。白雲
依靜渚春草閒閑門過雨看松
色隨山到水源溪花與禪意相
對亦忘言

劉長卿尋南溪常山道人隱居

一路经行处，莓苔见屐痕。白云依静渚，春草闭闲门。过雨看松色，随山到水源。溪花与禅意，相对亦忘言。

刘长卿《寻南溪常山道人隐居》

月落烏啼霜滿天江楓漁
火對愁眠姑蘇城外寒山
寺夜半鐘聲到客船

張繼楓橋夜泊

聞粲製衣

月落乌啼霜满天，江枫渔火对愁眠。姑苏城外寒山寺，夜半钟声到客船。

张继《枫桥夜泊》

春城無處不飛花寒食東

風御柳斜日暮漢宮傳蠟

燭輕煙散入五侯家

韓翃寒食

聞粲製

春城无处不飞花，寒食东风御柳斜。日暮汉宫传蜡烛，轻烟散入五侯家。

韩翃《寒食》

落帆逗淮鎮　停舫臨孤驛　浩浩
風起波冥冥日沉夕人歸山郭
暗雁下蘆洲白獨夜憶秦關聽
鐘未眠客

韋應物夕次盱眙縣

落帆逗淮镇，停舫临孤驿。浩浩风起波，冥冥日沉夕。人归山郭暗，雁下芦洲白。独夜忆秦关，听钟未眠客。

韦应物《夕次盱眙县》

去年花里逢君别，今日花开又一年。世事茫茫难自料，春愁黯黯独成眠。身多疾病思田里，邑有流亡愧俸钱。闻道欲来相问讯，西楼望月几回圆。

韦应物《寄李儋元锡》

去年花裏逢君別今日花開文一

年世事茫茫難自料春愁黯黯獨

成眠身多疾病思田里邑有流此

愧俸錢聞道欲来相問訊西樓望

月幾回圓

韋應物寄李儋元錫

獨憐幽草澗邊生上有黃
鸝深樹鳴春潮帶雨晚来
急野渡無人舟自橫

韋應物滁州西澗 聞粲製

独怜幽草涧边生，上有黄鹂深树鸣。春潮带雨晚来急，野渡无人舟自横。

韦应物《滁州西涧》

71

林暗草惊风，将军夜引弓。平明寻白羽，没在石棱中。

卢纶《塞下曲·其二》

林暗草惊风将军夜
弓平明寻白羽没在石
棱中

盧綸塞下曲其二

月黑雁飛高單于夜遁

逃欲將輕騎逐大雪滿

弓刀

盧綸塞下曲其三

月黑雁飞高，单于夜遁逃。欲将轻骑逐，大雪满弓刀。

卢纶《塞下曲·其三》

慈母手中線，游子身上衣。临行密密縫，意恐迟迟归。谁言寸草心，报得三春晖。

孟郊《游子吟》

慈母手中線
游子身上
衣臨行密密縫意恐遲遲
遲歸誰言寸草心報得
三春暉

孟郊游子吟

千山鳥飛絕

萬徑人踪

滅孤舟蓑笠翁獨

釣寒

江雪

柳宗元江雪

漁翁夜傍西岩宿曉汲清湘燃
楚竹烟銷日出不見人欸乃一岩
聲山水綠回看天際下中流
上無心雲相逐

柳宗元漁翁

回樂峯前沙似雪受降城

外月如霜不知何處吹蘆

管一夜征人盡望鄉

回乐峰前沙似雪，受降城外月如霜。不知何处吹芦管，一夜征人尽望乡。

李益《夜上受降城闻笛》

寥落古行宮

宮花寂寞紅

白頭宮女在

閑坐說玄宗

元稹行宮

朱雀橋邊野草花鳥衣巷

口夕陽斜舊時王謝堂前

燕飛入尋常百姓家

劉禹錫烏衣巷

聞粲製

朱雀桥边野草花，乌衣巷口夕阳斜。旧时王谢堂前燕，飞入寻常百姓家。

刘禹锡《乌衣巷》

松下問童子言採藥

只在此山中雲深不

知處

賈島尋隱者不遇

松下问童子，言师采药去。只在此山中，云深不知处。

贾岛《寻隐者不遇》

離離原上草一歲一枯榮野火
燒不盡春風吹又生遠芳侵古
道晴翠接荒城又送王孫送萋
萋滿別情

白居易賦得古原草送別

離離原上草，一岁一枯荣。野火烧不尽，春风吹又生。远芳侵古道，晴翠接荒城。又送王孙去，萋萋满别情。

白居易《赋得古原草送别》

绿蚁新醅酒红泥小火

鑪晚来天欲雪能饮一

杯无

白居易問劉十九

誓扫匈奴不顾身，五千貂锦丧胡尘。可怜无定河边骨，犹是春闺梦里人。

陈陶《陇西行》

陳陶隴西行 聞粲製

誓掃匈奴不顧身五千貂
錦喪胡塵可憐無定河邊
骨猶是春閨夢裏人

勸君莫惜金縷衣勸君惜

取少年時花開堪折直須

折莫待無花空折枝

杜秋娘金縷衣

聞棨製

折戟沉沙鐵未銷

自將磨

洗認前朝東風不與周郎

便銅雀春深鎖二喬

杜牧赤壁

聞粲製

折戟沉沙铁未销，自将磨洗认前朝。东风不与周郎便，铜雀春深锁二乔。

杜牧《赤壁》

烟
笼
寒
水
月
笼
沙
夜
泊
秦

淮
近
酒
家
商
女
不
知
亡
国

恨
隔
江
猶
唱
後
庭
花

杜牧泊秦淮

聞粲製

青山隐隐水迢迢

南草未凋

夜玉人何处教吹箫

杜牧寄扬州韩绰判官

銀燭秋光冷畫屏輕羅小

扇撲流螢天階夜色涼如

水坐看牽牛織女星

杜牧秋夕

聞紮製

银烛秋光冷画屏，轻罗小扇扑流萤。天阶夜色凉如水，坐看牵牛织女星。

杜牧《秋夕》

娉娉袅袅十三餘豆蔻梢

頭二月初春風十里揚州

路卷上珠簾總不如

多情却似总无情，唯觉樽前笑不成。蜡烛有心还惜别，替人垂泪到天明。

杜牧《赠别·其二》

杜牧贈別其二

聞燊製

多情却似摠無情唯覺樽

前笑不成蠟燭有心還惜

別替人垂淚到天明

澹然空水对斜晖，曲岛苍茫接翠微。波上马嘶看棹去，柳边人歌待船归。数丛沙草群鸥散，万顷江田一鹭飞。谁解乘舟寻范蠡，五湖烟水独忘机。

温庭筠《利州南渡》

澹然空水對斜暉曲島蒼茫接翠
微波上馬嘶看棹去柳邊人歌待
船歸轂叢沙草群鷗散萬頃江田
一鷺飛誰解乘舟尋范蠡五湖烟
水獨忘機

温庭筠利州南渡

客去波平槛，蝉休露满枝。永怀当此节，倚立自移时。北斗兼春远，南陵寓使迟。天涯占梦数，疑误有新知。

李商隐《凉思》

客去波平槛蝉休露满枝永怀

当此节倚立自移时北斗兼春

远南陵寓使迟天涯占梦数疑

误有新知

李商隐凉思

君問歸期未有期巴山夜
雨漲秋池何當共剪西窗
燭却話巴山夜雨時

李商隱夜雨寄北

君问归期未有期，巴山夜雨涨秋池。何当共剪西窗烛，却话巴山夜雨时。

李商隐《夜雨寄北》

93

云母屏风烛影深，长河渐落晓星沉。嫦娥应悔偷灵药，碧海青天夜夜心。

李商隐《嫦娥》

雲母屏風燭影深長河漸落曉星沉嫦娥應悔偷靈藥碧海青天夜夜心

李商隱嫦娥

聞絲製

相見時難別亦難　東風無力百花
殘春蠶到死絲方盡　蠟炬成灰淚
始乾曉鏡但愁雲鬢改　夜吟應覺
月光寒　蓬山此去無多路　青鳥殷

勤為探看

李商隱無題其一

相见时难别亦难，东风无力百花残。春蚕到死丝方尽，蜡炬成灰泪始干。晓镜但愁云鬓改，夜吟应觉月光寒。蓬山此去无多路，青鸟殷勤为探看。

李商隐《无题·其一》

向晚意不适，驱车登古原。夕阳无限好，只是近黄昏。

李商隐《登乐游原》

向晚意不適

驅車登古

原夕陽無限好只是近

黄昏

李商隱登樂游原

錦瑟無端五十弦一弦一柱思華
年莊生曉夢迷蝴蝶望帝春心托
杜鵑滄海月明珠有淚藍田日暖
玉生煙此情可待成追憶只是當
時已惘然

李商隱錦瑟

錦瑟无端五十弦，一弦一柱思华年。庄生晓梦迷蝴蝶，望帝春心托杜鹃。沧海月明珠有泪，蓝田日暖玉生烟。此情可待成追忆，只是当时已惘然。

李商隐《锦瑟》

颯颯東風細雨來芙蓉塘外有輕
雷金蟾齧鎖燒香入玉虎牽絲汲
井回賈氏窺簾韓掾少宓妃留枕
魏王才春心莫共花爭發一寸相
思一寸灰

李商隱無題其二

颯颯东风细雨来，芙蓉塘外有轻雷。金蟾啮锁烧香入，玉虎牵丝汲井回。贾氏窥帘韩掾少，宓妃留枕魏王才。春心莫共花争发，一寸相思一寸灰。

李商隐《无题·其二》

98

岭外音书绝，经冬复历春。近乡情更怯，不敢问来人。

李频《渡汉江》

嶺外音書絕經冬復歷

春近鄉情更怯不敢問

來人

李頻渡漢江

江雨霏霏江草齐，六朝如梦鸟空啼。无情最是台城柳，依旧烟笼十里堤。　韦庄《台城》

江雨霏霏江草齐六朝如

夢鳥空啼無情最是臺城

柳依舊烟籠十里堤

韋莊臺城

聞綮製